DEBUT D'UNE SERIE DE DOCUMENTS
EN COULEUR

21 MAI 1828 — 22 mai 1828

# CATALOGUE

DE LA

## COLLECTION DE TABLEAUX

PROVENANT

### DU CABINET DE M. B***, [Bizet].

SE COMPOSANT A PEU PRÈS DE L'ŒUVRE COMPLÈTE

### DE M. LE BARON GROS,

Tels que le Combat de Nazareth, la Peste de Jaffa, la Bataille d'Aboukir, la Bataille d'Eylau, Ariadne et Bacchus, les Portraits de l'Impératrice Joséphine, de Murat, de Caroline Bonaparte, reine de Naples, et de beaucoup d'autres Portraits historiques, peints d'après nature, etc., etc.; de Tableaux modernes et de quelques anciens,

DONT LA VENTE SE FERA LE MERCREDI 21 ET LE JEUDI 22 MAI 1828,

Rue de Cléry, n. 21, ancienne salle Lebrun.

L'exposition publique aura lieu les dimanche 18, lundi 19 et mardi 20 mai, jours qui précéderont la vente;

Par le ministère de M. LACOSTE, commissaire-priseur, rue Thérèse, n. 2, qui sera assisté de M. HENRY, commissaire-expert des Musées royaux, rue de Bondy, n. 23.

IMPRIMERIE DE SELLIGUE, RUE DES JEUNEURS, N° 14.

1828.

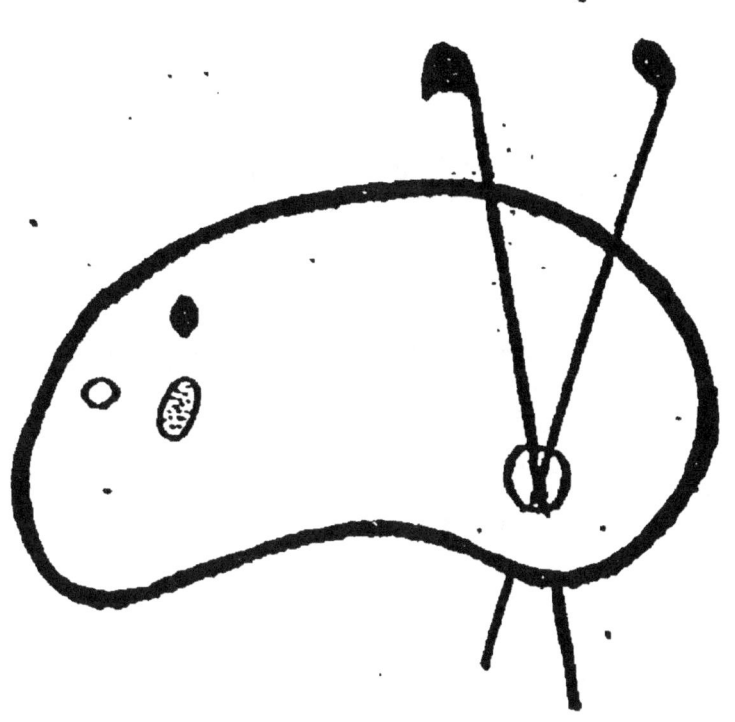

FIN D'UNE SERIE DE DOCUMENTS EN COULEUR

# CATALOGUE

DE LA

COLLECTION DE TABLEAUX

PROVENANT

DU CABINET DE M. B***

*21-22 mai 1828*

# CATALOGUE

DE LA

## COLLECTION DE TABLEAUX

PROVENANT

### DU CABINET DE M. B***,

SE COMPOSANT A PEU PRÈS DE L'ŒUVRE COMPLÈTE

### DE M. LE BARON GROS,

Tels que le Combat de Nazareth, la Peste de Jaffa, la Bataille d'Aboukir, la Bataille d'Eylau, Ariadne et Bacchus, les Portraits de l'Impératrice Joséphine, de Murat, de Caroline Bonaparte, reine de Naples, et de beaucoup d'autres Portraits historiques, peints d'après nature, etc., etc.; de Tableaux modernes et de quelques anciens,

DONT LA VENTE SE FERA LE MERCREDI 21 ET LE JEUDI 22 MAI 1828,

*Rue de Cléry, n. 21, ancienne salle Lebrun.*

L'exposition publique aura lieu les dimanche 18, lundi 19 et mardi 20 mai, jours qui précéderont la vente;

Par le ministère de M. LACOSTE, commissaire-priseur, rue Thérèse, n. 2, qui sera assisté de M. HENRY, commissaire-expert des Musées royaux, rue de Bondy, n. 23.

---

IMPRIMERIE DE SELLIGUE, RUE DES JEUNEURS, N° 14.

1828.

# AVERTISSEMENT.

En mettant en vente une partie des objets qui composent sa collection de tableaux, M. B**** rend un véritable service aux connaisseurs. Il livre pour la première fois à l'émulation de leur bon goût l'occasion de posséder des ouvrages de M. Gros, l'un de nos premiers maîtres vivans, et certes notre premier coloriste.

Aucune page de ce grand peintre n'est en effet dans la circulation; le commerce n'a jamais reçu et transmis aucune partie de son œuvre.

M. Gros n'a consacré jusqu'ici qu'à son pays ses compositions d'un ordre élevé; et les beaux mais peu nombreux portraits qu'il a exécutés, sont conservés dans les familles avec un soin tellement empressé et religieux, qu'on ne peut concevoir l'espérance de s'en procurer.

Si, par quelque sentiment de critique, quelqu'un disait que les principales toiles offertes ici au public sont des *esquisses*, nous nous empresserions de le répéter. Oui, sans doute, ce sont des esquisses, et nous ne connaissons point d'éloge qui puisse approcher de

celui-là, lorsqu'il s'agit d'esquisses d'un grand peintre. M. Gros a prouvé sans contredit qu'il exécutait aussi bien qu'il savait concevoir; mais rien n'a jamais remplacé aux yeux d'un véritable amateur, la fougue, la soudaineté, la flamme d'un premier jet. Tout est fini dans un tableau : la fantaisie du spectateur n'y peut dépasser les bornes des facultés du peintre, tandis qu'une esquisse est comme un vaste champ ouvert à l'imagination de celui qui regarde. Il y place toutes ses rêveries, il y rêve toutes les perfections qu'il conçoit; c'est une création dans laquelle il est appelé à créer à son tour.

Le charme de presque toutes les choses humaines tient à ce mystère, à ce vague, à cet infini que la plus habile main fait disparaître sur une toile péniblement élaborée. On trouverait des comparaisons pour expliquer cette préférence donnée aux *esquisses* dans l'attrait d'une fleur qui ne montre encore que ses boutons, dans une femme qui entre à peine dans l'âge de la beauté, dans les riantes peintures que nous nous faisons de tout ce qui n'est pas accompli.

Diderot a dit des esquisses : « Une bonne esquisse » peut être la production d'un jeune homme plein de » verve et de feu, que rien ne captive, qui s'abandonne à sa fougue. Un bon tableau n'est jamais que » l'ouvrage d'un maître qui a beaucoup réfléchi, médité, travaillé. *C'est le génie qui fait la bonne es-*

» *quisse; et le génie ne se donne pas.* C'est le temps,
» la patience et le travail qui donnent le beau faire;
» *et le faire peut s'acquérir.* » (Diderot, tome X,
page 31.)

Nous laissons aux amateurs le soin de faire l'application du jugement de ce grand connaisseur, aux œuvres que nous mettons sous leurs yeux.

Des productions d'un ordre moins élevé en ce qu'elles portent le nom de peinture de genre, plairont également aux amateurs, nous n'en doutons pas. Les noms de MM. Bouton, Demarne, Laurent, Muneret, Xavier Leprince et autres, offrent bien quelques garanties aux personnes qui recherchent les tableaux modernes peints avec autant de conscience que de talent.

Quelques tableaux anciens de Téniers, P. P. Rubens, Joseph Vernet, G. Houet, etc.; des aquarelles de MM. Prout, Coplet-Fielding et Bellangé, exécutées sur une grande échelle et avec un talent vraiment supérieur, méritent l'attention des amateurs.

# OEUVRES DE M. GROS.

## N. 1.

### Combat de Nazareth.

Toile de 6 pieds de largeur sur 4 pieds 2 pouces de hauteur.

Aucun tableau n'a été exécuté d'après cette esquisse; elle est le seul monument pittoresque qui restera de la pensée de M. Gros sur une bataille qui a renouvelé pour nos armes républicaines les honneurs de ces combats fabuleux livrés autrefois dans les mêmes lieux par les chevaliers croisés.

Il s'agissait pour l'artiste de représenter cette journée du 19 floréal an VII, où Junot vainquit six mille Turcs avec cinq cents Français. Les *Moniteurs* du temps, l'ouvrage estimé des *Victoires et Conquêtes,* offrent des détails intéressans sur cette affaire; ici il nous a paru convenable de nous borner à la description abrégée de cette peinture, et à l'exposé de quelques faits curieux qui sont comme l'historique de cette page monumentale.

Un arrêté des Consuls ordonna en l'an IX que le beau fait d'armes de Nazareth serait rappelé par un tableau. Un concours fut ouvert, et l'on conçoit que M. Gros dut être couronné à l'unanimité par la commission de l'Institut, puisque malgré tout le mérite

de ses émules, l'esquisse qu'il présenta fut celle que nous avons maintenant sous les yeux.

M. Gros désira travailler dans cette solitude absolue où les grandes idées se fécondent, et il voulut donner à sa toile quelque chose du grandiose d'un pareil sujet. Décidé à tracer ses personnages sur une toile d'une largeur de 44 pieds, il demanda pour atelier au milieu de Versailles alors désert, cette fameuse salle du Jeu de paume, qui aussi de son côté rappelait d'illustres souvenirs. Cette demande lui fut accordée au mois de floréal an IX par M. Chaptal, alors ministre de l'intérieur, aujourd'hui comte et pair de France.

Toutes les dispositions étaient faites pour commencer le grand tableau. L'artiste s'était assuré que les renseignemens stratégiques et le portrait des lieux, qui lui avaient été transmis par Junot lui-même et ses officiers, avaient été fidèlement reproduits dans son esquisse. Il était sûr que l'aspect de son ciel, la vue du village de Cana qui se dessine dans le lointain, le profil du mont Thabor qui coupe heureusement sa ligne d'horizon, étaient exacts. Il avait répété dans l'atelier de Versailles l'expérience déjà faite à Paris d'un globe de feu suspendu au plafond pour éclairer ses maquettes vêtues en soldats, selon la manière dont le soleil de Syrie projette les ombres sur la terre à l'heure où s'était livré le combat; en un mot, la palette était pour ainsi dire préparée quand un contre-ordre, envoyé par une autorité supérieure, suspendit et arrêta à jamais l'exécution en grand de cette composition sublime.

On croit que la portion de gloire qui devait revenir à Junot par la publicité d'une telle peinture, importuna quelques courtisans d'un plus grand capitaine que lui, et que dans un moment de faiblesse on fit comprendre à Napoléon que s'il élevait de pareils trophées à ses lieutenans, il serait impossible qu'il se réservât quelque chose de plus grand pour lui-même.

Alors, un tableau de la peste de Jaffa fut commandé à l'auteur : la toile destinée à représenter la victoire de Junot fut coupée; et c'est sur la moitié juste de cette toile qu'est peint Bonaparte visitant l'hôpital des pestiférés.

L'esquisse du combat de Nazareth a toujours paru aux connaisseurs la plus brillante et la plus énergique des compositions de M. Gros. Nulle part il n'a mis plus de chaleur et de mouvement; et on se demande où sa couleur a été plus éclatante et plus vraie. Pour ne parler que de quelques épisodes de cette vivante épopée, que d'expression dans la figure et jusque dans la main de ce soldat qui délivre son chef d'une mort certaine, en frappant d'une balle le Maugrabin qui allait lui trancher la tête ! Il y a une vie, une fougue extraordinaire dans l'élan des combattans et des coursiers, au milieu desquels on reconnaît le seul cheval normand qui survécût encore aux périls de ce climat et de cette guerre. Avec quelle résignation du désespoir se précipite ce Mameluck sur les rangs français ! Quelle rapidité inconcevable dans la retraite de cette cavalerie de Damas qui fuit comme un seul homme, et combien la lutte

engagée pour la possession d'un drapeau présente, sur ce premier plan, de magnifiques détails! La figure principale est conçue, posée, éclairée comme les plus grands maîtres. Les différens mérites de Rubens, de Wouvermans, de Tintoret, de Paul Véronèse sont rappelés, égalés, surpassés dans cette seule esquisse.

---

*Extrait des Victoires et Conquêtes.*

Junot, suivant les instructions qu'il avait reçues, s'était emparé de Nazareth, et avait ce même jour, 6 avril, envoyé dans un village à quelque distance de cette dernière ville un détachement de soixante-dix chevaux sous la conduite du scheick Daher et de son frère. Arrivé dans la plaine qui sépare les montagnes de Naplom de celles de Nazareth, Daher aperçut une avant-garde de l'armée de Damas, au nombre d'environ cinq cents chevaux. Trop faible pour aller à la rencontre de cette troupe, Daher se jeta dans les montagnes, et fit donner avis à Junot de sa rencontre, et de la position dans laquelle il se trouvait. Junot, à cette nouvelle, partit de Nazareth le 8 avril, avec cent cinquante carabiniers de la deuxième légère, commandés par le chef de brigade Desnoyers, et à peu près cent chevaux, commandés par le chef de brigade du 14ᵉ de dragons Duvivier; il fut rejoint par le scheick Daher et son frère, et quelques-uns de leurs cavaliers.

Junot arriva au village de Cana à leur secours. Le scheick El-Beled vint au-devant du général pour l'engager à ne pas avancer plus loin, attendu, disait-il, que l'ennemi se trouvait dans la plaine, au nombre de deux ou trois mille chevaux. Cet avis ne pouvait intimider Junot, qui continua sa marche. Avant de partir de Nazareth, il avait eu soin de faire prévenir le général en chef de la présence des Damasquins, et de sa résolution de s'avancer à leur rencontre en attendant l'arrivée des secours qu'il sollicitait.

Arrivés au débouché de la ville de Cana à Loubi, les Français virent effectivement deux ou trois mille cavaliers divisés en

plusieurs corps, et caracolant dans la plaine qui se trouve entre Loubi et le mont Thabor. Pour mieux juger de leur nombre, Junot monta sur la hauteur où est situé le village de Loubi, et n'ayant point reconnu qu'ils fussent en effet plus nombreux qu'ils l'avaient paru au premier aspect, il plaça son infanterie en bataille sur quatre rangs, la cavalerie à gauche, faisant face au mont Thabor. Dans cet ordre, il se disposait à s'avancer dans la plaine pour tourner la montagne, et pour s'assurer s'il n'existait point derrière le Mont-Thabor quelque réserve ennemie, lorsqu'il aperçut derrière lui, venant du village de Loubi, un corps de cavalerie ennemie, composé de mamelucs, de Turkomans et de Maugrabins. Cette nouvelle troupe paraissait forte de deux mille hommes au moins; elle marchait en masse, et contre la coutume des Orientaux, au petit pas et en bon ordre. On apercevait dans les rangs une grande quantité d'étendards, dont quatre ou cinq des plus apparens étaient portés devant les chefs.

Dans cet état de choses, Junot crut devoir faire quelques changemens à ses dispositions premières. La cavalerie, qui était sur la gauche, passa à la droite, et il ordonna aux trois derniers rangs de son infanterie de faire demi-tour à droite. Le terrain que venait de quitter la cavalerie fut occupé par un détachement de grenadiers, placé en potence de manière à pouvoir flanquer le nouveau front présenté à l'ennemi. Junot avait bien jugé, en apercevant le dernier corps ennemi, que son attaque pourrait être la seule dangereuse, et qu'un rang de grenadiers suffirait du reste pour contenir les deux mille cavaliers aperçus d'abord, et que l'on reconnut pour des Arabes; qui se contenteraient de harceler la troupe française pendant le combat. Le général recommanda aux soldats le silence le plus absolu. Le moment était difficile, et chacun sentit qu'il fallait entièrement s'en rapporter à son chef; aussi pendant le combat aucun soldat ne fit un mouvement qui ne lui fût commandé: la confiance et l'intrépidité paraissaient sur tous les visages. L'ennemi s'attendait à n'éprouver qu'une faible résistance de la part de cette poignée d'hommes qu'il supposait immobiles de terreur; mais il fut bien déconcerté quand, s'étant avancé jusqu'à la portée du pistolet sans essuyer aucun feu, il fut accueilli tout à coup par la décharge la plus vive et la plus meurtrière. En un instant plus de trois cents des siens jonchèrent la terre en avant du front des Français, et il se retira à quelque distance.

Junot mit à profit le moment de répit que lui donna la surprise de ses nombreux adversaires, pour rétablir ses rangs, et surtout ceux de sa cavalerie, qui, n'ayant pas un feu aussi redoutable à opposer que celui de l'infanterie, avait reçu le choc des chevaux ennemis, et y avait résisté avec une fermeté digne des plus grands éloges. L'ennemi, bientôt revenu de son premier étonnement, et fort de sa supériorité, ne tarda pas à recommencer l'attaque. Junot, en le voyant s'ébranler, rappela d'un mot aux grenadiers et aux carabiniers que leur sang-froid venait de les sauver, et qu'il importait de le conserver. Cette exhortation était inutile : les troupes de Damas furent reçues à cette seconde charge avec plus d'intrépidité encore, si cela était possible, et perdirent deux cents hommes.

Dans cette charge, un maréchal-des-logis du troisième régiment de dragons arracha un des principaux étendards à un cavalier ennemi, qui le défendit vaillamment. Les deux guerriers restèrent pendant plusieurs minutes serrés corps à corps l'un voulant enlever l'étendard, et l'autre employant toutes ses forces pour le conserver. Pendant cette lutte singulière leurs chevaux s'abattirent, mais les deux cavaliers ne vidèrent point les arçons; enfin le Français plus leste que le Mamelouck, gêné dans ses vêtemens, dégage sa main droite et passe son sabre au travers du corps de son adversaire, qui en perdant la vie tenait encore son étendard.

Une centaine des plus hardis de la troupe ennemie ne se retirèrent point avec le gros de leurs camarades, et revinrent encore escarmoucher, au moment où Junot commençait lui-même son mouvement de retraite dans l'ordre le plus parfait; c'est alors seulement que quelques carabiniers de la deuxième légère s'élancèrent hors des rangs pour avoir l'honneur d'un combat corps à corps avec les cavaliers ennemis. Il y eut en effet sept à huit engagemens partiels dans lesquels les Turcs ou les Mamelloucks furent toujours vaincus.

Junot s'était écarté un moment de son infanterie pour voir de plus près la lutte de ses intrépides carabiniers avec les cavaliers dont nous parlons; deux de ces derniers, reconnaissant le général à son panache et à ses marques distinctives, se précipitèrent sur lui avec force; Junot, d'un coup de pistolet traverse le premier qui se présente, et assène un coup de sabre sur la tête du second qui fuit à toute bride.

Le combat avait commencé entre neuf et dix heures du matin,

et Junot n'opéra sa retraite qu'à trois d'après-midi, après avoir eu l'attention de faire construire un brancard pour emporter un carabinier qui avait eu la cuisse cassée d'un coup de feu. Les chefs de brigade Duvivier et Desnoyers s'étaient particulièrement distingués dans cette brillante action, qui rappelle véritablement les combats héroïques du Tasse, les exploits fameux des croisés français. Les Français n'y eurent que douze hommes tués et quarante-huit blessés, dont aucun ne le fut assez grièvement pour ne pas suivre la retraite qui s'opéra sur Cana. Junot, dans son rapport, fit une mention particulière de son aide-de-camp Teinturier, des maréchaux-des-logis de dragons Rousse et Decamps, du sergent-major Franques et du caporal Lacroix; le capitaine Gilbert, du troisième de dragons, fut au nombre des tués.

Cette relation a été rédigée d'après le propre récit du général Junot, confirmé par plusieurs témoins oculaires et acteurs de ce combat mémorable.

Junot reçut une récompense bien honorable, qui était sans exemple et qui fut sans résultat. Un arrêté de Bonaparte, premier consul, ordonna l'exécution d'un tableau commémoratif du combat de Nazareth, ou plutôt de Loubi. Un concours fut ouvert en l'an IX, et une vingtaine d'esquisses furent exposées au salon du Louvre; cette même année un jury, formé dans la classe des beaux-arts de l'Institut national, décerna le prix à l'esquisse de Gros; mais cet artiste, après avoir esquissé le tableau et peint même la tête de Junot, n'acheva point ce monument historique.

*Au camp devant Saint-Jean-d'Acre ( Ahka ), le 21 floréal an VII.*

Bonaparte, général en chef, au Directoire exécutif.

« Combat de Nazareth ( Nasséret ).

» Cependant une armée nombreuse s'était mise en marche de
» Damas; elle passa le Jourdain le 17.

» L'avant-garde se battit toute la journée du 19 contre le géné-
» ral Junot, qui avec cinq cents hommes des 12ᵉ et 19ᵉ demi-
» brigades, la mit en déroute, lui prit cinq drapeaux, et couvrit
» le champ de bataille de morts; combat célèbre, et qui fait hon-
» neur au sang-froid français. »

( *Correspondance d'Egypte*, pag. 104. )

## N. 2.

## La Peste de Jaffa.

Toile de 3 pieds 6 p. de largeur sur 2 pieds 9 p. de hauteur.

---

Le sujet de ce tableau, donné à M. Gros comme pour le consoler de la perte qu'on lui faisait subir en l'empêchant d'achever sa bataille de Nazareth, est un des plus célèbres, un des plus populaires qu'il ait traités. L'empereur vit l'esquisse et ordonna qu'elle fût exécutée sans délai. Cette popularité répond aux idées justes qu'on a commencé à se faire en France du vrai courage; et l'empressement de l'empereur répond aux calomnieuses idées qu'on avait essayé de répandre sur sa conduite en Égypte.

L'auteur rencontra Lucien Bonaparte au sortir de son audience avec le premier consul. Lucien était ministre; il fut frappé de cette remarquable esquisse; il aurait bien voulu avoir l'honneur de commander lui-même cette peinture, il était trop tard; il ne put s'empêcher de murmurer contre son frère, qui s'emparait de toutes les gloires à la fois.

M. Gros retourna dans son atelier silencieux de Versailles, et là, malgré une foule d'obstacles qu'il fallut surmonter et les douleurs d'une vive sciatique que lui avait prématurément donnée l'humidité du local même qu'il avait choisi, il arriva promptement à l'achèvement de son entreprise. Qui devine-

rait, à l'aspect de cette libre et vigoureuse peinture, que l'auteur se traînait avec effort devant sa toile pour la couvrir ?

Le salon était ouvert à l'époque où le tableau de Jaffa fut terminé. Personne ne l'avait vu dans l'atelier, aucun éloge de complaisance n'avait même annoncé d'avance qu'on y travaillât : qu'on juge de l'effet qu'il produisit tout à coup sur le public de Paris étonné ! ce fut un succès d'enthousiasme et d'ivresse. Il serait superflu de décrire l'ordonnance de cette scène qui a été soumise tant de fois à l'admiration de tous les regards, et dont les principaux détails seront d'ailleurs indiqués ici plus tard par de plus habiles connaisseurs ; mais nous rappellerons de quels suffrages universels fut entouré ce chef-d'œuvre par les artistes. Le tableau fut couronné au Louvre, et nous copions, sur la minute même, tracée de la main de M. Denon, le rapport que ce directeur du Musée adressa spécialement à l'empereur, à son quartier général en Allemagne. Ce rapport est de brumaire an XIII. Cette campagne était la campagne d'Austerlitz.

« SIRE,

» Il y a un tableau au salon qui captive l'intérêt de tout le monde. Comme il représente une action de votre vie et un genre de courage qui, parmi les héros, vous caractérisera dans l'histoire, je crois de mon devoir de vous en rendre compte. C'est le tableau de Gros, représentant V. M. visitant et touchant les malades à l'hôpital militaire de Jaffa. Ce

tableau est vraiment un chef-d'œuvre; il est tellement au-dessus de tout ce qu'avait fait Gros, que par cette seule production il sera compté au nombre des plus habiles artistes de l'école française. Vous y êtes représenté noblement, avec la sécurité d'une âme élevée qui fait une chose par le sentiment de son utilité. Votre costume est admirable, votre ressemblance très-animée et très-historique; tout ce qui vous environne est si ému de confiance et d'espoir, que ces sentimens éloignent déjà l'horreur que peut inspirer une scène où est représenté tout ce que la nature a de plus affreux.

» Relativement à l'art et à l'ordonnance du tableau, on ne peut donner assez de louanges à l'artiste; il y a pompe au milieu de la misère, vérité de costumes, toute l'ardeur et la transparence de l'air du climat, et une magie dans le clair-obscur qui met Gros à côté des Tintoret et des Paul Véronèse; enfin ce jeune artiste a montré, par cet ouvrage, une telle maturité dans son talent, que dès ce moment je pourrais laisser son tableau avec toutes les productions de l'école vénitienne, qu'il y figurerait avec avantage; il est nombreux, varié, intéressant, et occupera pendant deux mois au moins la curieuse oisiveté des Parisiens.

» Je suis, Sire, avec le plus profond respect, de V. M., le plus fidèle serviteur.

» *Signé* Denon. »

Plus d'une fête fut donnée à M. Gros à l'occasion

de son triomphe. La mode était alors de se réunir sur le pont des Arts; une société choisie s'y rendait chaque soir, et l'auteur reçut là, au milieu des plus jolies femmes et des orangers en fleurs, une de ces ovations improvisées qui rappellent l'enthousiasme des peuples antiques pour les productions des arts et pour les grands talens. Girodet fit des vers pour son rival; il les récita lui-même dans un banquet qui lui fut offert, aux Champs-Élysées, par les artistes de l'école française, le 2 vendémiaire an XIII. Ces vers, que nous transcrivons sans y rien omettre, sont remarquables en ce sens qu'ils offrent à la fois une description et un jugement de ce tableau par un grand maître.

 Quel chef-d'œuvre nouveau, dans le Palais des Arts,
 De la foule étonnée attire les regards?
 Jeunes émules, vous que l'amour de la gloire
 Guide au sentier glissant du temple de Mémoire,
 Venez, accourez tous; un magique pinceau,
 D'un noble dévoûment nous offre le tableau.
 Sous un ciel embrasé, sous ces brûlans portiques,
 Voyez-vous ces guerriers hâves, mélancoliques,
 En proie à la douleur? Ils conjurent la mort
 De hâter, d'achever leur déplorable sort :
 Dans leurs regards éteints un feu sombre étincelle,
 Un sang impur rougit leur mourante prunelle;
 L'un, jusque dans ses os par le mal dévoré,
 Se roule dans la poudre, il y reste enterré.
 L'autre, sous son manteau, poussant des cris funèbres,
 En maudissant le jour s'entoure de ténèbres :
 Leurs traits défigurés, affreux, hideux à voir,
 Expriment la douleur, la mort, le désespoir.
 La mort moissonne tout; le même fléau frappe
 L'officier, le soldat; et le fils d'Esculape,

Laissant glisser le fer de sa débile main,
Sur celui qu'il secourt, tombe, expire soudain.
Mais un héros paraît : aussitôt sa présence
A ces cœurs abattus a rendu l'espérance ;
Il soutient leur courage, il calme leurs douleurs ;
Leurs yeux reconnaissans vont se mouiller de pleurs.
C'est peu ; lui-même encor, d'une main intrépide,
Au péril de ses jours, touche leur mal félide ;
Desgenettes en vain l'avertit du danger,
Qu'on le vit si souvent lui-même partager.
Cependant le bruit court, dans ce lieu de misère,
Qu'on a vu s'y montrer un ange tutélaire ;
Aussitôt tout s'émeut, tous accourent le voir ;
Et dans leurs yeux mourans brille un rayon d'espoir.
Frappé de cécité, dans sa marche hâtive,
L'un d'eux prête à son chef une oreille attentive.
Sans guide, sans bâton, empressé d'accourir,
Si le héros lui parle, il est sûr de guérir.
Telle est de ce tableau la sublime pensée :
Quelle âme, à son aspect, de tristesse oppressée,
Pourrait ne pas gémir sur ces longues douleurs
Qui des guerriers français éprouvèrent les cœurs ?
Mais comment de cette œuvre, enfant d'un beau génie,
Décrire éloquemment et l'ordre et l'harmonie ?
La force du dessin, la brillante couleur,
Y décèlent partout un talent créateur.
O Gros ! où trouves-tu cette teinte éclatante,
Qu'offre à l'œil ébloui ta palette brûlante ?
Emule heureux de Paul, rival de Titien,
Leur immense talent est devenu le tien.
Poursuis ta destinée, espoir de notre école !
Tu peignis dignement le fier vainqueur d'Arcole ;
Vers les champs syriens prends un nouvel essor,
Ta muse y cueillera la palme du Thabor.
Et toi, sage Vien, toi, David, maître illustre,
Jouissez de vos soins : dans son sixième lustre
Votre élève, déjà de toutes parts cité,
Auprès de vous vivra dans la postérité.

OFFERT A GROS PAR SON CAMARADE ET AMI

A. L. GIRODET, D. R.

### ENVOI.

Sensible Gros, en qui dans ce jour si prospère
Nous voyons un émule, un camarade, un frère,
Accepte ce tribut, avec plaisir payé,
Et de notre enthousiasme et de notre amitié.

Enfin tout le monde connaît le jugement que porta David sur le tableau de son élève; il s'écria, plein d'enthousiasme, après avoir admiré dans toutes ses parties la couleur, le dessin, la poésie de cette œuvre sublime, il s'écria : « *On pourra peut-être faire aussi bien, mais jamais mieux.* »

Tous les mérites accordés au tableau de Jaffa, tous les éloges qui ont été si justement donnés à son auteur, peuvent être également accordés à la création première, à la première pensée de ce chef-d'œuvre. C'est là que se trouve véritablement le génie de l'artiste, c'est là qu'il se montre aussi grand poète, aussi grand peintre qu'historien fidèle. Qu'était l'exécution du tableau après cette création tracée, arrêtée, fixée, peinte, en un mot, sur la toile ? une copie, peut-être plus soignée, dans une dimension décuple, de ce prototype, de ce véritable original des pestiférés de Jaffa.

D'ailleurs le tableau de Jaffa appartient au gouvernement, il est peint sur une grande échelle (22 pieds de large sur 16 pieds de haut), et trouverait peu d'appartemens pour le contenir, s'il pouvait quitter nos musées pour passer en la possession d'un particulier. La première pensée de ce tableau, au contraire, est dans la dimension d'un grand chevalet, dans la mesure des chefs-d'œuvre de Pous-

sin, et peut orner aussi bien la galerie d'un prince
que le cabinet d'un amateur.

## N. 3.

## Combat d'Aboukir.

Toile de 4 pieds 2 p. de largeur sur 2 pieds 8 p. de hauteur.

Ce tableau du combat d'Aboukir fut commandé
en 1806 par le héros de cette journée, Murat, alors
grand-duc de Berg.

Cette action avait décidé la victoire que remporta
l'armée française commandée par Bonaparte, le 7
thermidor an VII, sur l'armée turque commandée
par Kimeï-Mustapha, pacha de Romélie.

Les Turcs, qui étaient retranchés dans la presqu'île
d'Aboukir, avaient repoussé la première attaque
des Français dirigée sur la route qui défendait la
droite de leur position. Ils sortirent de leurs retran-
chemens pour couper les têtes des Français restés
morts ou blessés sur le champ de bataille; l'infante-
rie française indignée, recommence aussitôt le com-
bat; les 22°, 69° et 75° demi-brigades gravissent et
pénètrent dans l'intérieur de la redoute. Le général
Murat, qui commandait l'avant-garde, lance avec
autant d'impétuosité que d'à propos ses escadrons,

qui se trouvent déjà couper toute retraite aux Turcs chassés de la redoute, et les repoussent vers la mer; cette cavalerie pénètre et traverse toutes les positions des Turcs, jusque sur les fossés du fort qui ne tire pas un coup de fusil; elle culbute, sabre et noie tout ce qu'elle rencontre. Les Turcs, frappés de terreur, cherchent à gagner à la nage leurs chaloupes canonnières, qui elles-mêmes les foudroient, mais en vain, pour les forcer à retourner au combat.

Mustapha-Pacha, général en chef de l'armée turque, se battit avec le plus grand courage; blessé à la main, abandonné de ses troupes qu'il voit fuir de tous côtés, il veut encore retenir ses soldats, mais dans leur terreur rien ne peut les arrêter; on les voit même se débarrasser en barbares de ceux qui implorent leur secours. Le pacha, entouré, et sur le corps de ses plus fidèles serviteurs, est soutenu par eux et par son fils, qui, le voyant hors de combat, rend ses armes au général Murat, son vainqueur. Les trois queues, marques distinctives du rang de Mustapha-Pacha, tombent autour de lui.

La perte de plusieurs officiers français est signalée dans quelques parties du tableau. Le colonel Duvivier, commandant le 14ᵉ de dragons, fut tué dans cette charge; on le distingue atteint et renversé d'une balle au milieu de ses dragons; l'adjudant général Le Turq, tué dans la première attaque de la redoute, eut la tête coupée; le colonel Beaumont, aide-de-camp du général Murat, sabre un Turc qui emportait la tête de cet officier, et lui arrache des mains son sabre brisé. L'officier Guibert, aide-de-camp du général en

chef, fut tué d'un coup de canon; son ceinturon dans les mains d'un Turc est déchiré par le boulet qui le frappa; auprès sont deux pièces de canon anglaises, trouvées dans l'artillerie turque, et qui avaient été données au Grand-Seigneur par la cour de Londres. Tel est le corps du tableau: le fond, relevé sur des dessins faits d'après nature, représente la redoute emportée par les demi-brigades déjà nommées, l'escadron envoyé pour couper la retraite, le camp des Turcs, le camp du pacha, et le fort situé sur la pointe de la presqu'île; l'escadre anglaise est en vue.

Le commodore Sidney-Smith voyant l'issue du combat, regagne ses vaisseaux, monté sur un des canots que l'on voit à la pointe de la presqu'île; les chaloupes turques mitraillent leurs propres troupes, et la mer est couverte de turbans.

Le groupe du pacha et de son fils place M. Gros au rang des peintres en qui l'expression est le premier des mérites. La croix d'honneur décernée par l'empereur lui-même paraissait une récompense bien justement acquise à l'auteur de ce tableau; mais il avait été occupé à peindre successivement Junot et Murat: il semblait qu'en ajournant encore une faveur alors si grande, on voulût lui indiquer qu'il était d'autres sujets plus dignes de ses pinceaux.

## N. 4.

### Champ de Bataille d'Eylau.

Toile de 4 pieds 5 p. de largeur sur 3 pieds 2 p. de hauteur.

---

Trois tableaux de premier ordre et dignes en tout d'être transmis à la postérité avaient déjà attesté le talent de Gros, quand le sujet de celui-ci fut mis au concours. Le grand peintre se refusa d'abord à subir cette épreuve; mais M. Denon, qui ne voulait pas qu'un autre exécutât cette scène, le décida à peindre cette belle esquisse. L'empereur envoya sur-le-champ à l'artiste le chapeau et la pelisse qu'il portait à cette sanglante journée. Il semble qu'on ait offert à M. Gros, par le choix de cette scène du Nord, l'occasion de montrer avec quelle flexibilité de talent il peut passer des teintes chaudes et vaporeuses de l'orient à cette atmosphère glacée. Le portrait du vainqueur est un des plus vrais qui existent. Napoléon visite le champ de carnage le lendemain même du combat, et son geste, l'expression de ses traits, rendent parfaitement cette pensée qui lui échappa en présence de tant de désastres : « Si tous les rois de la terre
» pouvaient contempler un tel spectacle, ils seraient
» moins avides de guerres et de conquêtes ! »

Les soins touchans que les Français prennent des

blessés russes sont représentés avec naïveté. Un jeune chasseur lithuanien témoigne avec enthousiasme sa reconnaissance au héros. Dans le lointain se dessinent les bivouacs que l'empereur va parcourir dans sa revue. A gauche des lignes de sang et de cadavres indiquent encore la place où les régimens ont combattu, et ces lignes sont à peine ondoyantes et courbées, tant le courage à servi à maintenir chacun à son poste avant de mourir. Le portrait du site et du village d'Eylau fournis par les officiers d'état major, est encore ici de la plus fidèle exactitude. Cette peinture si large, ces beaux effets de contrastes, ces tons mélancoliques comme le sujet, impriment un sentiment profond dans l'âme du spectateur. On remarque comme une action pleine de naturel celle de ce cosaque qui, ne comprenant point l'humanité de notre civilisation, se défend contre les secours que lui prodigue un chirurgien français. L'auteur avait vu de ses propres yeux cette scène au siége de Gênes entre un de nos officiers de santé et un soldat russe; il l'a rendue avec une énergie poétique et sauvage. On remarque parmi les officiers supérieurs de l'état-major de l'empereur, Murat, alors grand-duc de Berg, Berthier, Bessières, Soult, Davoust et Caulincourt.

Ce que nous avons dit à la fin de la notice du tableau de Jaffa peut également s'appliquer à cette esquisse.

## N. 5.

## Ariadne et Bacchus.

Toile de 3 pieds a p. de hauteur sur a pieds 10 p. de hauteur.

---

Ces deux figures, de grandeur naturelle, peintes jusqu'aux genoux dans un fond de paysage dont la mer borne l'horizon, sont éclatantes de couleur et de vérité. Cette allégorie déjà un peu ancienne, et souvent employée comme pour offrir aux artistes l'occasion d'opposer deux natures de formes et de tons divers, est rajeunie ici par M. Gros, à force de perfection dans l'exécution matérielle. Il semble que débarrassé du soin de l'invention, tout le génie du peintre se soit reployé sur le faire. Le charme et la naïveté des détails sont au-dessus de tout éloge, particulièrement dans le torse de la femme. Un bras qu'elle abandonne déjà au dieu qui la console est un chef-d'œuvre d'imitation pittoresque : c'est la nature même, et la plus belle, la plus voluptueuse nature.

L'expression ne manque point au masque d'Ariadne. Un sourire et des larmes se confondent sur ses traits. Toute la femme est judicieusement accusée par ce maintien. Le geste dont elle montre Thésée fugitif n'est pas même exempt de malice; car la main éten-

due replie le pouce, le médius et l'annulaire pour ne porter vers l'ingrat que l'index et le petit doigt. M. Gros s'est bien gardé, à la manière des peintres de genre, de soigner les accessoires et les raisins dont Bacchus se couronne; il a pensé que c'était une grossière idée que de placer dans le vin les consolations de la victime. En homme d'esprit et en peintre d'histoire, c'est le consolateur qu'il a fait beau.

## N. 6.

### Portrait de Joséphine.

Portrait de Marie-Françoise-Joséphine Tascher de la Pagerie, couronnée impératrice des Français le 3 décembre 1804. Ce portrait, peint d'après nature, est de la plus parfaite ressemblance; c'est bien la physionomie douce, bonne, aimable de l'excellente Joséphine. Les portraits de cette digne femme sont de la plus grande rareté, et celui-ci réunit au mérite de la plus parfaite ressemblance, nous le répétons, le mérite d'être exécuté avec un talent supérieur; la couleur en est admirable, comme dans toutes les productions de M. Gros, les tons des chairs sont d'une finesse, d'une transpa-

rence merveilleuses, on voit le sang circuler sous cet épiderme délicat.

Les fonds représentent les jardins de la Malmaison, et les aquéducs de Marly couronnent la colline qui domine ce lieu de plaisance.

### N° 7.

Ce cheval blanc, tenu par un chasseur de la garde consulaire, est le portrait peint d'après nature du cheval de Bonaparte, et connu sous le nom de *cheval de Marengo*. M. Gros a enrichi le fond de la toile d'une composition qui motive la pose de l'animal sur un premier plan; c'est un combat dont l'action s'entrevoit sur le revers d'une montagne; des soldats républicains marchent avec précipitation pour se mettre en ligne; on aperçoit Bonaparte avec son état-major sur le haut de la montagne.

Ce portrait historique, devenu tableau, offre dans une petite dimension toutes les richesses de la palette de M. Gros et la supériorité de son talent.

### N° 8.

Portrait de Caroline Bonaparte, ex-reine de Naples, peint d'après nature. Chacun sait que la beauté fut le partage de cette sœur de Napoléon, et chacun peut juger, par cette image fidèle, que si les attraits seuls pouvaient mériter une couronne, elle était bien placée sur la tête de Caroline.

### N° 9.

Portrait de Joachim Murat, peint d'après na-

ture ; les personnes qui n'ont pas connu Murat pourront, en voyant ce portrait, avoir l'idée la plus exacte de la physionomie de l'homme qui a commencé sa carrière dans la garde constitutionnelle de Louis XVI, puis officier dans le deuxième régiment de chasseurs à cheval, aide-de-camp de Bonaparte au 13 vendémiaire, lieutenant-colonel, général de brigade, général de division, commandant de la garde consulaire et gouverneur de Paris, lieutenant du premier consul, maréchal de l'empire, prince, grand-amiral, grand-duc de Berg et de Clèves, nommé par lettres patentes du roi Charles IV, lieutenant-général du royaume d'Espagne, roi de Naples, puis enfin fusillé le 13 octobre 1815.

### N° 10.

Esquisse du grand-duc de Berg, qui a servi pour le tableau d'Eylau.

### N° 11.

Esquisse du portrait équestre de Joachim I<sup>er</sup>, roi de Naples.

### N° 12.

Portrait en pied de Jérôme Bonaparte, ex-roi de Westphalie; il est revêtu de ses habits royaux.

### N° 13.

Portrait en pied de Frédérique-Catherine de Wur-

temberg, épouse de Jérôme Bonaparte, ex-reine de Westphalie; elle est également revêtue des habits royaux.

### N° 14.

Esquisse du portrait équestre de Jérôme Bonaparte.

### N° 15.

Portrait de Duroc, duc de Frioul, en costume de grand-maréchal du palais. Ce portrait historique, peint d'après nature, est d'une ressemblance parfaite.

### N° 16. — ABSHOVEN.

Plusieurs amateurs et connaisseurs attribuent ce tableau à D. Teniers; d'autres personnes non moins versées dans la connaissance des maîtres anciens, contestent cette œuvre comme étant celle de D. Teniers, et pensent qu'elle est de la main d'Abshoven, mais traitée dans l'atelier de Teniers et probablement retouchée par ce maître. Nous ne la présentons donc qu'avec le doute qui s'est élevé; de plus habiles prononceront.

### N° 17. — VAN BASSEN.

Vue intérieure d'un palais.

Chacun sait que V. Bassen fut un des peintres qui fit le premier une étude sérieuse de la perspective. Il fut aussi le premier qui l'appliqua à la peinture. Pétersneff fut son élève.

### N° 18. — M. BELLANGÉ. (Aquarelle.)

Napoléon revenant du champ de bataille de Waterloo.

Quel sentiment profond de désespoir est imprimé sur la physionomie comme sur tout l'ensemble du grand personnage qui vient d'être vaincu! La France ravagée, les chaînes de S.-Hélène se révèlent à son imagination accablée par tant de défaites et de prévision de l'avenir. Il y a beaucoup d'âme dans cette composition.

### N° 19. — M. BOUHOT.

L'intérieur d'une petite cour. Une domestique te-

nant son balai, fait la conversation avec une de ses camarades placée sur un escalier. Rien de plus piquant que l'effet de lumière répandu dans ce tableau, la couleur en est admirable, c'est vraiment la nature prise sur le fait.

### N° 20. — LE MÊME.

Vue du Pont Notre-Dame, prise de l'arche Marion. Ce petit tableau est un chef-d'œuvre de naturel; il a tout l'éclat d'un Vander-Heyden.

### N° 21. — M. BOUTON.

Vue de la Chapelle de S.-Germain-la-Truite près le village de Gaillon, département de la Seine-Inférieure.

Les eaux que l'on aperçoit sur le premier plan ont la vertu, dit-on, de rendre la santé aux enfans malades. St-Germain, dont on voit la statue à gauche, prit cette fontaine sous sa protection; on raconte traditionnellement dans le pays que ce saint personnage pêcha une truite dans cette fontaine et qu'il la trouva si bonne, qu'en la mangeant avec avidité, il mangea ses mains avec le poisson, ce qui fait qu'elles manquent à sa statue.

Les murs circulaires sur lesquels l'autel et la statue s'appuient, sont de construction romaine, les chapiteaux et les frises qui décorent le dessus de l'autel datent de la renaissance et proviennent de la démolition du château de Gaillon, effectuée pendant la révolution. Cette chapelle, étant trop humide pour les exercices pieux qui s'y multipliaient chaque jour,

fut élevée d'un étage; c'est pourquoi le plafond est d'origine toute moderne et contraste heureusement avec les constructions qui l'environnent. A travers la porte et dans le lointain, on aperçoit le village de Gaillon, situé dans le milieu d'une riche campagne.

Une scène touchante se passe dans l'intérieur de l'ancienne chapelle : une mère tenant dans ses bras son enfant malade, invoque la protection du Saint, son mari puise l'eau qui doit le rendre à la santé.

Ce tableau, qui est l'exact portrait des lieux, peut être considéré comme le chef-d'œuvre de M. Bouton, il peut être comparé à tout ce que l'école flamande a produit de mieux, tant sous le rapport de la finesse et de la transparence des tons, que par son fini précieux.

N° 22. — LE MÊME.

Intérieur d'un cloître. Jeune religieuse descendant dans un caveau sépulcral.

N° 23. — BREUGHEL jeune.

Paysage avec figures et animaux.

N° 24. — BRUANDET.

Paysage avec quelques animaux.

N° 25. — LE MÊME.

Paysages représentant l'entrée d'une forêt, dans laquelle des chasseurs vont entrer à la suite de l'animal qu'ils poursuivent.

Ces deux tableaux sont peints avec l'esprit, la couleur et la finesse qui distinguent Bruandet.

N° 26. — M. Coplet-Fielding. (Aquarelle.)

Il est difficile de peindre la nature avec une perfection aussi étonnante que l'a fait M. C.-Fielding dans cette aquarelle. Un Ruisdaël qui aurait les qualités de cette peinture à l'eau, serait sans prix; et cependant que représente-t-elle? Un chemin, placé entre une espèce de mare et un tertre, qui conduit à une plaine immense, bornée dans un très-grand lointain par des collines. Mais comme les plans sont entendus! comme les distances se comptent des corbeaux aux hommes, des hommes au bétail qui les précède! comme la lumière est distribuée sur ce vaste terrain! comme tout est à effet sans effort, et l'on pourrait presque dire sans art! car il n'en existe pas pour l'œil, tant il y a de vérité dans ce paysage. La couleur est si extraordinaire, que, placée à côté d'un paysage à l'huile, cette aquarelle conserve une autorité de ton qui fait douter qu'une couleur à l'eau ait servi à la peindre.

N° 27. — De Coort.

Paysage avec fabriques. Tableau d'un fini précieux.

N° 28. — M. Demarne.

Un paysage représentant une grande route. Des figures, des animaux donnent du mouvement à ce tableau; une perspective positive et aérienne; une lumière habilement distribuée, un ciel d'une grande finesse, placent cette production au nombre des plus belles de M. Demarne.

N° 29. — Dufault.

Une femme nue est couchée sur un lit de repos, elle sort du bain; un Amour cherche à la surprendre.

Ce tableau gracieux et naïf est peint et dessiné avec beaucoup de talent; la couleur en est vraie. On reconnaît facilement l'école de David; Dufault était un de ses bons élèves; il a été malheureusement enlevé trop tôt aux arts. Ses tableaux sont d'une grande rareté.

N° 30. — F. Franck.

Le jeune Daniel, inspiré de Dieu, confond les vieillards accusateurs de la chaste Suzanne, et les fait condamner au supplice auquel ils l'avaient injustement fait condamner elle-même.

Il est difficile de réunir, dans une aussi petite dimension, plus de qualités supérieures qu'il s'en trouve dans ce charmant tableau. C'est une scène d'histoire admirablement composée, où la physionomie de chacun des personnages exprime bien le sentiment qui le domine, dans laquelle le dessin a plus de correction qu'on n'en trouve ordinairement dans ce maître, et dans laquelle enfin la couleur, la finesse, la transparence des tons sont irréprochables.

N° 31. — Girodet-Trioson.

La maladie d'Antiochus, esquisse-ébauche, dans laquelle on retrouve toute la pensée, tout le sentiment exquis d'un grand maître.

### N° 32. — GRIFFIER.

Effet de neige pris aux portes d'Amsterdam. Des patineurs, des dames en traîneaux, des milliers de personnages parcourent sur la glace un vaste canal. On aperçoit un fragment de la capitale de la Hollande. Ce tableau est remarquable par une touche habile et précieuse, par un dessin correct, une couleur et une transparence vraies, et par la vie et le mouvement de toutes ces figures livrées bien franchement aux plaisirs de l'hiver.

### N° 33. — HOUET (Gérard).

Antoine et Cléopâtre.

Tout le monde connaît la magnificence des fêtes données par Cléopâtre à Antoine, à Alexandrie, et que ce fut à la fin d'un repas offert à son amant, que cette grande reine détacha de son oreille une perle d'un prix inestimable, pour la jeter dans une coupe pleine de vinaigre et l'avaler aussitôt, afin de dévorer en un moment autant de richesses qu'Antoine en avait employées pour satisfaire à leur luxe et à leur débauche. Tel est le sujet du tableau de Gérard Houet. Élève de Gérard Dow, ayant beaucoup des qualités de son maître, Gérard Houet s'est écarté de sa manière, en essayant d'encadrer l'histoire dans la dimension d'un chevalet et en cherchant à reproduire en miniature l'aspect des grandes pages de Paul Véronèse. Il y a réussi en quelque sorte. Ce tableau a du grandiose, il est bien composé, bien disposé, le sujet s'explique facilement, la cou-

leur en est très-belle et les tons sont fins, transparens et vigoureux en même temps. C'est assurément la plus belle production de ce maître.

N° 34. — Immenraet.

Paysage avec ruines. Il y a dans ce tableau beaucoup de la manière de Salvator Rosa.

N° 35. — Kloup (Albert).

Paysage avec un bœuf sur le premier plan, dessiné et peint avec le talent qui distingue cet élève de P. Potter.

N° 36. — M. Laurent.

La jolie bouquetière. L'épithète est bien méritée, car il est difficile, en effet, de rien voir de plus joli que la jeune personne qui dispose des pots de fleurs sur la fenêtre d'un palais. Rien de plus soigné, de plus fini que cette peinture, elle est comparable, pour le faire, aux plus précieux flamands, et mérite d'être classée parmi les plus charmantes productions de notre école de genre.

N° 37. — M. Le Dru (Hilaire).

Un malheureux émigré, ruiné par la révolution, est étendu sur un grabat, dans une mansarde; il est malade; sa femme lui prodigue des soins; sa fille est belle; un roué de l'an VI l'a aperçue, il la sait pauvre et veut la séduire. Un domestique chargé d'un sac d'argent et d'un poulet musqué est introduit dans l'obscur réduit; il présente sa lettre, on la dé-

chire; il offre l'argent, on le repousse avec mépris; le père de la jeune personne est heureux de la vertu de sa fille, sa femme partage son bonheur; leur fils, âgé de douze ans, est furieux de ce que son âge le prive d'une force dont il userait pour jeter le valet éhonté par la fenêtre; enfin un plus jeune enfant, plein d'innocence encore, joue avec un chien, près du lit de son père.

Un portrait de Louis XVI et de Henri IV, le portrait d'un ancêtre du malade, la longue épée suspendue au mur, indiquent le gentilhomme.

Ce tableau est composé avec beaucoup de sentiment et fini avec un grand soin.

### N°. 38. — Mans.

Paysage. Vue de Scheveling près La Haie. Des pêcheurs, en grand nombre, attendent le retour des barques et se disposent à transporter les harengs que la marée montante doit leur ramener. Petit tableau d'un fini assez précieux.

### N° 39. — Mathias Prêti (*dit* le chev. Calabrèse).

Tête de saint François. Cette tête, dont l'expression est touchante, est peinte avec une énergie, une vigueur vraiment remarquables.

Mathias Prêti, élève de Lanfranc, est rangé au nombre des principaux maîtres italiens; ses chefs-d'œuvre sont à Malte, et enrichissent les plafonds de l'église de Saint Jean.

### N° 40. — Mazzuola (Francesco).

La Vierge Marie entourée de saints personnages.

N° 41. — Vander-Meulen (Antoine-François).

Louis XIV près d'entrer dans Lille en 1667, à la tête de ses troupes, dont une partie commence à descendre la colline qui domine le prieuré de Fismes. Le monarque est précédé et suivi d'un nombre de maréchaux et officiers parmi lesquels on remarque le vicomte de Turenne qui commandait l'armée, le maréchal d'Aumont, le marquis de Créqui, le marquis de Bellefond, le duc de Duras, etc.

Ce tableau, entièrement de la main de Vander-Meulen, est connu comme étant l'un des chefs-d'œuvre de ce peintre favori de Louis XIV. Nous croyons en effet qu'il est difficile d'en trouver un qui offre plus d'intérêt sous le rapport des personnages de l'époque et de la manière noble et brillante dont ils sont traités. L'artiste dans les portraits du roi, de Turenne et de tous les autres officiers présens, a su allier la finesse de Petitot, à l'esprit et à la vérité d'attitudes qu'il savait si bien saisir. Que l'air de dignité et de grandeur du roi contraste bien avec l'attitude modeste et sévère du vicomte de Turenne, que distingue encore la simplicité de ses vêtemens auprès de la richesse et de l'élégance de ceux des autres officiers!

Si nous examinons ensuite le paysage au milieu duquel on aperçoit la ville de Lille, que de scènes intéressantes il nous offre par la vérité et l'exactitude des lointains, la solidité des fabriques et la variété des tons! Au milieu de tout cela, que d'épisodes non moins intéressantes parmi les gens de guerre dispo-

sés çà et là dans la campagne, et que le peintre a su
exécuter avec tout l'esprit et toute la facilité qui for-
maient les principaux caractères de son talent.

N° 42. — M. J. MONTHELIER (*élève de M. Bouton*).

Intérieur du cloître de S.-Vandrille en Normandie.
Ce tableau a valu une médaille à l'artiste à l'avant-
dernier salon.

N° 43. — MUNERET. (Grande miniature.)

Si la ressemblance la plus parfaite, la couleur la
plus vraie, le fini le plus précieux, sont les qualités
les plus recherchées par les amateurs, ils apprécie-
ront cette miniature et la classeront parmi les plus
belles productions de ce genre. Ce portrait est en-
cadré dans une bordure en forme de reliquaire; elle
contient des cheveux et de la barbe de Napoléon,
qui ont été donnés par quelqu'un attaché à sa per-
sonne à Sainte-Hélène. On remarquera peut-être,
avec étonnement, la longueur de la barbe. Mais on
doit se souvenir que deux ou trois semaines avant
sa mort, Napoléon n'avait pas été rasé, et qu'il ne
le fut que pour être exposé sur le lit de parade.

Ce portrait est l'œuvre la plus remarquable de
Muneret; ce jeune artiste, mort prématurément en
1826, n'a laissé malheureusement que peu d'ou-
vrages.

Cuivre gravé en taille-douce, par M. Alex. Tar-
dieu, membre de l'Institut et de la Légion-d'Hon-
neur, d'après le portrait ci-dessus, avec 10 épreuves
avant la lettre, et 100 épreuves avec la lettre.

On reconnaît le talent de M. Tardieu et la délicatesse de son burin, à la seule inspection des épreuves.

On peut tirer encore 1,500 épreuves avec cette planche, avant de la retoucher.

N° 44. — MM. Naudoux et Xav. Le Prince.

Deux petits paysages touchés avec esprit et finesse. Agréables productions.

N° 45. — Palme jeune.

La Samaritaine. La tête du Christ est du plus beau caractère et d'une admirable couleur; on reconnaît au simple aspect de ce tableau tout l'éclat de la brillante école vénitienne.

N° 46. — M. Perrin.

La mort de Phèdre. Ce tableau date de la renaissance de la peinture en France; on sent à son aspect la transition du genre maniéré des arts sous Louis XV, pour arriver à l'étude de l'antique. Il est dessiné avec une grande correction et mérita à son auteur la direction de l'école de dessin. Cette œuvre a cependant plus du style de David que de celui de Vien; elle mérite d'occuper une place dans une galerie où l'on tient à classer les phases de notre école par les productions des principaux maîtres de toutes les époques.

N° 47. — Le Prince (Xavier).

Les bonnes à la promenade. Un tambour égril-

lard convoitise deux bonnes, l'une est assise tenant sa petite bourgeoise dans ses bras, l'autre est debout conversant avec sa compagne; sur le second plan, un berger conduisant son troupeau, considère ce groupe.

On trouve, dans ce charmant tableau, l'esprit, la grâce, la finesse, enfin l'inimitable talent de Xavier Le Prince.

Les arts déplorent sa perte récente et ne s'en consolent qu'en admirant ses œuvres qui ont reçu les honneurs du Louvre.

N° 48. — M. Prout. ( Aquarelle. )

Vue de la ville de Cologne. C'est bien la ville aux cent églises; voilà bien le Rhin sillonné par de lourds bâtimens hollandais; c'est bien l'aspect, le mouvement, la couleur, le ciel, les eaux, les maisons, les monumens, tels qu'on les voit dans la nature; ce n'est pas une peinture, mais le mirage fin, délicat, ravissant, de la chámbre obscure, que M. Prout semble avoir fixé sur le papier.

N° 49. — C. Polembourg.

Diane au bain.

N° 50. — M. Régnier.

Vue des moulins de Bayeux. Ce petit tableau, portrait fidèle des localités, est d'une couleur vraie, les fabriques sont peintes avec beaucoup de talent.

N° 51. — Le même.

Figures de Xavier Le Prince.

Vue de Royat. Ce tableau est aussi le portrait des localités; il est très-pittoresque, l'église est entée sur une ruine romaine, le Puy-de-Dôme semble la couronner, bien qu'il soit éloigné de quelques lieues de Royat. Les figurines et les animaux sont touchés avec l'esprit qui distinguait Xavier Le Prince.

N° 52. — P. P. RUBENS.

Madeleine en pleurs, les mains croisées sur la poitrine; ses yeux baignés de larmes sont levés vers le ciel.

A cette noble et touchante expression de la plus profonde douleur, à cette vigueur de pinceau, à cette transparence de demi-teintes savantes, qui ne reconnaît de suite une des bonnes productions du peintre de la galerie de Médicis ? Que tout dans cette figure porte bien l'empreinte de la vie! Quelle fraîcheur de coloris et quelle mâle dessin dans les chairs! Vous qui aimez Greuze, convenez que vous voyez ici l'auteur qui inspira si bien son talent.

N° 53. — R. DE VRIES.

Paysage avec fabriques.

N° 54. — D. TENIERS (copie de).

Cette copie d'un excellent tableau n'est pas sans mérite.

N° 55. — TENIERS (David).

Un retour de chasse.

Ce tableau, qui ne se compose que de trois figures, est une des œuvres remarquables de Teniers.

De brillantes qualités peuvent se remarquer dans le tableau que nous décrivons; on admirera sans doute, comme nous, la vérité des personnages, l'esprit de leur physionomie, la transparence de la lumière crépusculaire qui les entoure, la richesse des tons, la brillante couleur, la finesse et la fermeté d'exécution des accessoires.

### N° 56. — Valentin (le)

Tête de Démocrite.

Contemporain de N. Poussin, Valentin est considéré comme l'un des meilleurs peintres de l'école française.

### N° 57. — Vernet (Joseph).

Marine. Le vent, précurseur de l'orage, met en péril un vaisseau qui se rapproche de la côte hérissée de rochers menaçans. Des matelots remorquent une embarcation qui a échoué déjà, et sauvent quelques malheureux naufragés. Cette peinture est remarquable par le piquant contraste de la lumière opposée, dans les lointains, au clair-obscur qui domine les premiers plans, par la vigueur de l'exécution et la transparence des eaux.

### N° 58. — M. R. Viollette.

Deux paysages représentant des sites d'Italie; ils sont agréablement peints.

### N° 59. — Zafft Leven.

Des guerriers se délassent, en buvant, des fatigues de la guerre, une femme partage et leur re-

pas et leurs plaisirs et même leurs habitudes, car elle tient une pipe dont elle paraît savoir se servir.

Ce tableau est signé P. Potter, plusieurs amateurs et même des connaisseurs pensent qu'il serait possible qu'il fût de Pierre Potter, père du célèbre peintre d'animaux, ou même de celui-ci dans sa jeunesse. Mais comme le sujet et la manière sont tout-à-fait dans le genre de Zafft Leven, nous avons dû, dans le doute, indiquer le nom de cet artiste.

### N° 60. — ZEEMANN.

Marine, peinte avec un goût, une finesse qui rappelle le beau faire de Guillaume Vandevelde.

### N° 61. — LE MÊME.

Marine. Effet de soleil couchant.

# SUPPLÉMENT.

### FRANÇAIS et AUTRES.

#### N° 1. — Dubucourt (M.).

Les ivrognes à la taverne. Tandis que l'un d'eux cuve son vin, la tête appuyée sur le coin d'une table, un autre debout et chancelant, l'œil trouble, le bonnet à la main, chante à gorge déployée le plaisir de boire et de s'enivrer. Un troisième, assis, vide tranquillement un cruchon. B. h. 15. p. l. 12.

#### N° 2. — Enfantin (A.).

On ne connaît guère de cet artiste que des dessins au crayon, des lavis charmans où règnent autant de goût que d'esprit et de facilité, et enfin des esquisses peintes qui ne le cèdent en rien aux meilleures de Michallon. — De ce nombre sont les deux suivantes, l'une représentant une vue de Pont-en-Royant, département de la Drôme; l'autre offrant une vue de montagnes dans le canton de Berne.

Nous le demandons aux connaisseurs, quel peintre a su exécuter d'une plus belle manière? quels tableaux de notre école se distinguent par des teintes plus fraîches, par plus d'éclat et de vérité dans le coloris, par un sentiment plus exquis de la nature.

N° 3. — La Fontaine (M.).

Vue intérieure d'une grande église dont l'architecture offre un mélange de gothique et de moresque. B. h. 3 p. 6 lig. L. 5.

Autre intérieur du même genre, et servant de pendant à celui qui précède. — L'illusion de la perspective agrandit tellement ces deux petits tableaux, que l'œil s'y promène comme il le ferait dans deux édifices réellement spacieux.

N° 4. — Lantara (Simon-Mathurin).

Paysage orné de quelques figures peintes par M. Roehn. Peu de paysagistes, depuis Claude Gelée jusqu'à nos jours, se sont étudiés, comme Lantara, à produire dans leurs ouvrages cette dégradation de plans, cette profondeur infinie de l'espace, cette douce harmonie dont se compose sa magie pittoresque. Objet continuel de ses méditations, la nature lui révéla ses secrets et fit de lui un peintre habile dans un temps où il n'y avait guère que des décorateurs. Ceux de ses tableaux où il n'est pas tombé dans le gris, sont des chefs-d'œuvre de perspective aérienne, que les amateurs ne sauraient trop rechercher. Le paysage que nous leur offrons est une des belles pages de cet artiste. T. h. 18 p. L. 22.

N° 5. — Lebelle (M.).

Vue intérieure de la grande salle de la Bourse, à Paris : grand fixé de forme carrée.

Vue intérieure de l'église de S.-Étienne-du-Mont, à Paris : fixé de la même forme.

Autre intérieur d'église gothique : fixé.

Paysage. Des ruines enrichissent le premier plan ; une ville se dessine dans le lointain : fixé.

### N° 6. — LE COEUR (M.).

L'écolier en pénitence. — Sur une table, à côté de lui sont posés un morceau de pain et un vase plein d'eau. A sa gauche est une autre table destinée au travail ; mais jamais meuble ne fut plus inutile. Le petit mutin, dans un accès de dépit, a jeté par terre plume, livres, cahiers, et ne sait plus que se lamenter. — Cette jolie production, par sa simplicité et son naturel, fait honneur au pinceau facile de M. Le Cœur. B. h. 10 p. L. 8.

### N° 7. — LE NAIN (Louis).

La naïveté, la vérité du coloris, l'exécution la plus suave font le mérite de ce tableau. Il représente, autour d'une table et à la clarté d'une bougie, six militaires diversement vêtus, et la plupart ayant la pipe à la bouche ou à la main. Un joueur de guitare charme leurs loisirs ; un valet nègre attend leurs ordres. T. h. 19 p. 25 l.

### N° 8. — MEUNIER (Pierre-Louis), né à Alençon.

Deux petits paysages très-délicatement touchés et représentant l'un un site agreste, l'autre une vue prise dans l'intérieur d'un parc. T. h., 6 p. ; l., 8.

Élève de M. Malberte, graveur, Meunier exposa pour la première fois au salon de 1806. A celui de 1810 parut son dernier tableau. Alors Meunier n'é-

tait plus; mais le nom qu'il avait honoré par ses talens, fut quelque temps encore compté parmi ceux de nos plus agréables paysagistes. Aujourd'hui le nom est prêt de tomber dans un éternel oubli, car qui osera louer un paysagiste dont la manière arrêtée, consciencieusement finie, est tout l'opposé de celle dont se contentent les meilleurs peintres de genre de notre école moderne.

N° 9. — MICHEL (M.).

Paysage. — Au premier plan, à l'ombre d'un bouquet d'arbre, se reposent des voyageurs. D'autres arrivent à cheval devant un cabaret à la porte duquel sont atablés plusieurs villageois. Un peu plus loin, un maréchal ferrant est occupé d'une opération de son métier. — On regarde ce tableau comme l'un des plus rendus et des meilleurs de M. Michel. B. h., 15 p.; l., 24.

N° 10. — PATER ( J.-B$^{te}$.).

Sur une petite éminence où des tentes militaires sont dressées à côté d'une ferme, des cantinières font bouillir la marmite du soldat, tandis qu'il s'amuse à conter des sornettes à d'autres femmes. — Riche de coloris et de composition, rendue avec finesse, cette petite production du meilleur élève de Watteau a tout le charme des ouvrages de ce dernier maître. B. h., 6 p.; l., 7.

N° 11. — O CONNOR (M.), peintre anglais.

Intérieur de forêt. — A l'entrée se voit un ruisseau

limpide, dont les eaux coulant dans l'ombre et se jouant entre des rochers, forment plusieurs petites cascades qu'on aimerait à entendre murmurer. Tout à côté est un terrain rocailleux offrant aux voyageurs un étroit sentier. D'antiques chênes en ombragent une partie ; l'autre, frappée par des rayons du soleil, jette un éclat vif, d'où résulte le principal effet du tableau. Réunis par grandes masses, sur un sol inégal, où brillent encore çà et là quelques accidens de lumière, les arbres de la forêt y répandent partout l'ombre et la fraîcheur. Les plus éloignés sont dominés par une montagne qui achève de masquer l'horizon. De ce point l'œil revient avec plaisir sur des objets qui l'ont déjà charmé ; ils appartiennent tous à une nature moins sauvage que grande et propre à inspirer des idées romantiques. Au mérite de parler à l'imagination, ce beau paysage flatte encore d'autant plus la vue que les riches couleurs de la nature y sont reproduites avec une étonnante vérité. T. h., 18 p.; l., 24.

N° 12. — O Connor (M.).

Vue d'une campagne aride au moment d'un orage. — Pour pendant, une autre vue prise dans l'intérieur d'un parc, un jour de pluie et pendant la saison du printemps. B. h., 7 p.; l., 9. — M. O Connor, fidèle imitateur de la nature dont il paraît avoir fait une sérieuse étude, sait éviter à la fois la froideur d'un pinceau minutieux, et la négligence contagieuse qu'on qualifie depuis quelque temps de savante facilité.

N° 13. — Par et d'après différens Maîtres.

La Vierge Marie représentée à mi-corps les mains jointes.

La Salutation Angélique; ancien tableau de l'une des écoles d'Italie.

Buste de jeune garçon, copié d'après Greuze.

Portrait d'homme représenté en buste par Gonzales Coques.

Plusieurs autres tableaux qui seront vendus sous ce numéro.

## HOLLANDAIS et FLAMANDS.

N° 14. — Begeyn (Nicolas).

Le retour du marché. — Cette peinture, traitée dans le goût de Berchem, peut fort bien avoir été copiée d'après un de ses beaux tableaux. Quoi qu'il en soit, elle nous paraît digne d'attention; autant la composition en est riche et agréable, autant son exécution décèle une main exercée et pleine d'habileté. T. h. 24 p. l. 30.

N° 15. — Bout (Pierre).

Deux petits tableaux, l'un représentant une dispute de cabaret, l'autre des joueurs de boule. C. h. 7. p. l. 9.

N° 16. — Fyt (Jean).

Coqs, pigeons, lapins et autres animaux de basse-cour. T. h. 24 p. l. 38.

N° 17. Gael (Bernard).

Deux corps de cavalerie s'attaquent et s'entre-culbutent avec une égale fureur, au passage d'un pont et sous les murs d'une ville tout en feu. T. h. 19 p. l. 25. — Ce tableau, l'un des plus capitaux et des plus intéressans que nous ayons vus de la main de Gael, offre encore cela de particulier, que l'auteur y a déployé une énergie de pensée, une verve, une richesse de détails dont jusqu'à ce moment nous ne l'avions pas cru capable.

N° 18. — Hakkert (Philippe).

Paysage. Des chèvres se reposent sur un petit tertre, au pied d'un rocher. B. h. 15 p. l. 10.

N° 19. — Hondekoeter (Melchior).

Beau tableau représentant des animaux de basse-cour, tels que coqs, poules, paons et pigeons. T. h. 56 p. l. 44.

N° 20. — Horreman.

Gens à table dans une salle d'auberge. T. h. 21 p. l. 34.

Même N°. — Hugtenbuch (Jean).

Foire aux chevaux. — Trois de ces animaux sont sous la garde de villageois qui se reposent devant la tente d'un cantinier. Un quatrième cheval, les quatre fers en l'air et probablement recru, fait d'inutiles efforts pour se redresser sous le fouet du maquignon qui l'avait un peu raccommodé. A quelque

distance de l'avant-scène, se voient encore d'autres groupes de chevaux. Cette foire a lieu dans la campagne. T. h. 19 p. l. 16.

Même N°.=Van Oost.

Tête d'Héraclite.

Même N°.—David Reykaert.

Scène de sabbat.

Même N°.— École espagnole.

Vieux chasseur.

N° 22. — Msscher (Michel van).

Portrait d'un jeune prince de la maison d'Orange. T. h. 17 p. l. 14. Une bataille remplit le fond de ce tableau. Le prince, qui sans doute est chargé de commander l'une des armées, est représenté à mi-corps, cuirassé, le bâton de commandement à la main. Son casque est à côté de lui. Un beau pinceau, une couleur vraie, sont les deux qualités dominantes du talent que Msscher acquit dans les deux grandes écoles de Tempel et de Metzu.

N° 23. — Neer (A. Vander).

Intérieur de village, vu à la clarté de la lune, au milieu de l'hiver. — Un canal glacé, des terrains couverts de neige, réfléchissent de toutes parts la lumière du ciel et dissipent les ténèbres de la nuit. A la faveur de cette douce clarté, des patineurs et autres gens en traîneau se promènent sur le canal. A son extrémité s'élève une église dont l'ombre cou-

traste heureusement avec la lune et en fait ressortir l'éclat. T. h. 16 p. l. 22. De tous les peintres hollandais, Vander Neer est celui qui a mis le plus de piquant dans sa manière de rendre les effets causés par l'astre des nuits.

N° 24. — Stoorck (Abraham).

Marine. — Menacées d'un gros vent, plusieurs barques hollandaises manœuvrent sur une rade, dans le but d'atteindre le port. B. h. 12 p. l. 15.

N° 25. — Vos (Simon de).

Portrait d'un magistrat flamand. — Il est représenté nu-tête, assis dans un fauteuil, et tenant de la main droite une lettre fermée. T. h. 46 p. l. 34.

N° 26. — Werff (Adrien Vander).

Portrait d'homme représenté à mi-corps, dans un parc. La richesse de son vêtement, sa perruque à la conseillère, indiquent un personnage de distinction. T. h. 15 p. l. 12. — On sait avec quel soin extrême Vander Werff finissait ses ouvrages, et jusqu'à quel point il a porté l'excellence du pinceau. Sous ce rapport le portrait que nous avons sous les yeux est la perfection même.

N° 27. — Wouwermans (d'après Philippe).

Attaque d'un convoi militaire sur les deux bords d'un gué. Bonne copie.

N° 28. — Wynantz (M.) de Bruxelles.

Intérieur d'église. — Sans contrastes, sans om-

bres dures, clair presque partout. Ce joli tableau produit un grand effet. B. h. 13 p. l. 10.

## ITALIENS.

N° 33. — BELLINO (Giovanni).

Cette rare peinture est décrite au N° 8 du Catalogue des tableaux de M. Denon. C'est une de celles que cet amateur a fait lithographier pour un ouvrage qu'il se proposait de publier. B. h. 30 p. l. 39.

Debout, entre saint Joseph et sainte Catherine, Marie écoute, avec le sentiment de la piété la plus profonde, une lecture que fait son époux. Devant elle, sur un mur à hauteur d'appui, est placé son divin fils, dont le regard se porte sur la jeune néophyte qui doit un jour contracter avec lui une alliance éternelle et pure.

N° 34. — CARRACCI (Lodovico).

Jésus, assis sur les genoux de sa mère, se prête familièrement aux respectueuses caresses du précurseur. C. h. 9 p. l. 7.

N° 35. — GENTILESCHI (style de).

Madeleine pénitente. T. h. 43 p. l. 33. — La célèbre pécheresse, les mains croisées sur sa poitrine, contemple un crucifix avec toute la ferveur de la foi.

N° 36. — SASSO FERRATO (Gio-Balista Salvi da).

Jésus sommeillant dans les bras de sa mère qui

le contemple avec une douce satisfaction. T. ovale, h. 23 p. l. 19. — Cette composition, souvent répétée par Salvi, est pleine de charme; on ne peut unir plus heureusement sur le même visage la candeur d'une vierge à la tendresse d'une mère.

FIN.

ORIGINAL EN COULEUR
NF Z 43-120-8

www.ingramcontent.com/pod-product-compliance
Lightning Source LLC
Chambersburg PA
CBHW071429220526
45469CB00004B/1467